兒童文學叢書
・藝術家系列・

永遠的漂亮寶貝

小巨人 羅特列克

張燕風／著

三民書局

Jardin
e Paris

國家圖書館出版品預行編目資料

永遠的漂亮寶貝：小巨人羅特列克／張燕風著.――
二版二刷.――臺北市: 三民，2022
面; 公分.――（兒童文學叢書 · 藝術家系列）

ISBN 978-957-14-4686-8 （精裝）
1. 羅特列克(Toulouse-Lautrec, Henri de, 1864-1901)
－傳記－通俗作品

940.9942 95025699

藝術家系列 II

永遠的漂亮寶貝──小巨人羅特列克

著作人	張燕風
發行人	劉振強
出版者	三民書局股份有限公司
地址	臺北市復興北路 386 號 (復北門市)
	臺北市重慶南路一段 61 號 (重南門市)
電話	(02)25006600
網址	三民網路書店 https://www.sanmin.com.tw
出版日期	初版一刷 2001 年 4 月
	二版一刷 2007 年 1 月
	二版二刷 2022 年 4 月
書籍編號	S855761
ISBN	978-957-14-4686-8

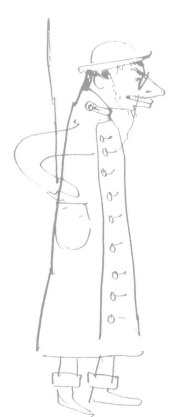

三民書局

攜手同行
（主編的話）

　　孩子的童年隨著時光飛逝，我相信許多家長與關心教育的有心人，都和我有一樣的認知：時光一去不復返，藝術欣賞與文學的閱讀嗜好是金錢買不到的資產。藝術陶冶了孩子的欣賞能力，文學則反映了時代與生活的內容，也拓展了視野。有如生活中的陽光和空氣，是滋潤成長的養分。

　　民國 83 年，三民書局董事長劉振強先生，有心於兒童心靈的開拓，並培養兒童對藝術與文學的欣賞，因此不惜成本，規劃出版一系列以孩子為主的讀物，我有幸擔負主編重任，得以先讀為快，並且隨著作者，深入藝術殿堂。第一套全由知名作家撰寫的藝術家系列，於民國 87 年出版後，不僅受到廣大讀者的喜愛，並且還得到行政院新聞局第四屆小太陽獎和文建會年度最佳少年兒童讀物獎。

　　繼第一套藝術家系列：達文西、米開蘭基羅、梵谷、莫內、羅丹、高更……等大師的故事之後，歷時 3 年，第二套藝術家系列，再次編輯成書，呈現給愛書的讀者。與第一套相似，作者全是一時之選，他們不僅熱愛藝術，更關心下一代的成長。以他們專業的知識、流暢的文筆，用充滿童心童趣的心情，細述十位藝術大師的故事，也剖析了他們創作的心路歷程。用深入淺出的筆，牽引著小讀者，輕輕鬆鬆的走入了藝術大師的內在世界。

　　在這一套書中，有大家已經熟悉的文壇才女喻麗清，以她婉約的筆，寫了「拉斐爾」、「米勒」，以及「狄嘉」的故事，每一本都有她用心的布局，使全書充滿令人愛不釋手的魅力；喜愛在石頭上作畫的陳永秀，寫了天真可愛的「盧梭」，使人不禁也感染到盧梭的真誠性格，更忍不住想去多欣賞他的畫作；用功而勤奮的戴天禾，用感性的筆寫盡了「孟克」的一生，從孟克的童年娓娓道來，讓人好像聽到了孟克在名畫中「吶喊」的聲音，深刻難忘；主修藝術的嚴喆民，則用她專業

1

dans
son cahiret

的美術知識，帶領讀者進入「拉突爾」的世界，一窺「維梅爾」的祕密；學設計的莊惠瑾更把「康丁斯基」的抽象與音樂相連，有如伴隨著音符跳動，引領讀者走入了藝術家的生活裡。

第一次加入為孩子們寫書的大朋友孟昌明，從小就熱愛藝術，困窘的環境使他特別珍惜每一個學習與創作的機會，他筆下的「克利」栩栩如生，彷彿也傳遞著音樂的和鳴；張燕風利用在大陸居住的十年，主修藝術史並收集古董字畫與廣告海報，她所寫的「羅特列克」，像個小巨人一樣令人疼愛，對於心智寬廣而四肢不靈的人，這是一本不可錯過的好書。

讀了這十本包括了義、法、荷、德、俄與挪威等國藝術大師的故事後，也許不會使考試加分，但是可能觸動了你某一根心弦，發現了某一內在的潛能。當世界越來越多元化之後，唯有閱讀，我們才能聽到彼此心弦的振盪與旋律。

讓我們攜手同行，走入閱讀之旅。

簡宛

本名簡初惠，國立臺灣師範大學畢業，曾任教仁愛國中，後留學美國，先後於康乃爾大學、伊利諾大學修讀文學與兒童文學課程。1976 年遷居北卡州，並於北卡州立大學完成教育碩士學位。

簡宛喜歡孩子，也喜歡旅行，雖然教育是專業，但寫作與閱讀卻是生活重心，手中的筆也不曾放下。除了散文與遊記外，也寫兒童文學，一共出版三十餘本書。曾獲中山文藝散文獎、洪建全兒童文學獎，以及海外華文著述獎。最大的心願是所有的孩子都能健康快樂的成長，並且能享受閱讀之樂。

作者的話

　　記得小時候上美術課，對於西洋繪畫的印象，多半是美麗豐富的色彩、貼近生活的人物與引人入勝的風景，這和高深的中國水墨畫比起來，當然較容易被青少年所接受。然而，那時候對西洋藝術家的認識卻非常模糊，只知道梵谷很瘋狂，把自己好端端的耳朵切下一塊；達文西是個科學家，卻畫出蒙娜麗莎神祕的微笑。之後，在很長的一段時間裡，我對畫的興趣越來越濃厚，但對藝術家本身的了解，卻增長有限，羅特列克就是一個這樣的例子。

　　多年前去巴黎，看到各處都有複製的紅磨坊海報和明信片出售，我也像其他的觀光客一樣，買回來掛在家中。後來經常在大旅館、戲院、辦公大樓和豪華住宅中，看見各種羅特列克作品的複製畫。近年來，我開始醉心於海報藝術，連帶的對海報畫家們也感到莫大的興趣，尤其是作品時常出現在我們生活四周的羅特列克。

　　經過較深入的研究後，才發現羅特列克真了不起，雖然身患殘疾，卻擋不住洋溢的才華。他是第一個把傳統藝術搬上商業海報的大畫家，他在畫壇上的地位，能與塞尚、莫內、梵谷等人平起平坐，是一位真正的傳奇性人物。希望小讀者們在讀完這本書後，有機會去巴黎時，走在大街小巷中，蒙馬特區或紅磨坊附近，都會高興的說：「我知道這位畫家！他常常出現在我們的身邊啊！」

dans

son cabaret

張燕風

　　祖籍山西，自小喜歡文學、藝術。在北一女、政大及美國的約翰霍普金斯求學的過程中，培養出嚴謹認真的工作態度。在美國高科技公司工作了二十年後的今天，能夠為青少年撰寫藝術家的故事，可說是圓了她兒時的夢想。

　　早期曾寫過有關企業管理的書，如《IBM123》、《磨出來的成功》等，但最為人知的，卻是集中國近代商業美術史與個人收藏經歷為一體的作品——《老月份牌廣告畫》。

　　每天早晨，在香濃的咖啡陪伴中，寫專題報導，是她最喜歡做的事。

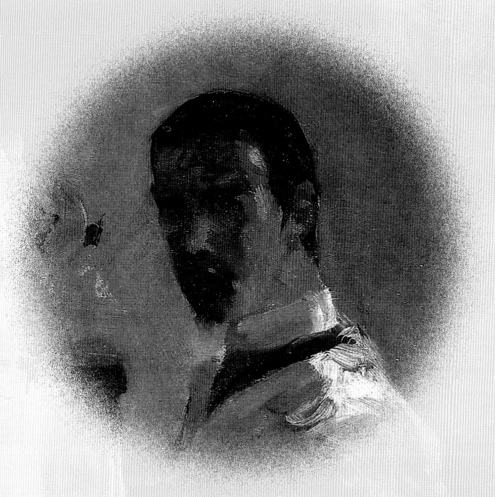

羅特列克 ㊀

Henri de Toulouse-Lautrec

1864～1901

前言

假如——海倫・凱勒不聾也不瞎，也許她會生好幾個小孩，做個普通的家庭主婦，每天買菜、做飯、擦地板、洗衣服，忙得不亦樂乎，可能就不會有時間鑽研教育、潛心寫作，而成為盲聾人士的楷模和導師了。

假如——貝多芬的聽力沒有衰退，也許他會繼續譜寫更多像〈月光〉和〈給愛麗絲〉一樣柔美的小品，那我們今天就聽不到像〈命運〉和〈合唱——歡樂頌〉這樣響徹雲霄，讓人被震撼到感動落淚的偉大樂章了。

假如——就像我們這本書的主角，羅特列克，自己所說:「如果我的雙腿不是這樣又短又瘸，我早就去騎馬打獵玩兒了，才不會有耐心坐在那裡畫畫，當什麼畫家的。」

畫架前的自畫像，鋼筆，法國阿爾比羅特列克博物館藏。

　　雖然說是「造化弄人」，但是有時候身體有缺陷的人，心靈上反而更加敏銳，也更容易認清自己潛在的天賦和才能，只要樂觀積極、努力不懈，一樣可以出人頭地，甚至比身體健康正常的人還更有成就呢！

　　在十九世紀後期的畫壇上，有許多著名的畫家，其中「亨利‧土魯斯─羅特列克」就是一個十分響亮的名字。他來自歐洲富裕的貴族家庭，有非常顯赫的家世。

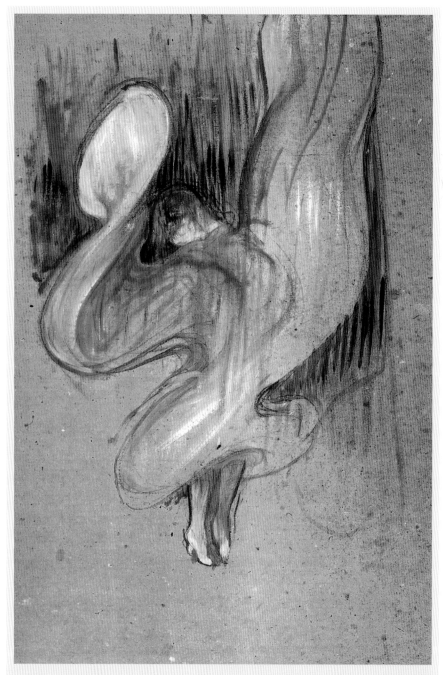

羅依・富樂的舞姿，1893 年，彩色石版畫，63.2×45.3cm，法國阿爾
比羅特列克博物館藏。
試想你要畫一張正在跳舞的人，你會怎樣去描繪舞者的轉動？

在美術史上，他被譽為是最擅長描繪「動感」的天才。然而使他更備受矚目的，卻可能是那矮小畸型的身材吧！

「馬」和「繪畫」是羅特列克一生中的兩個最愛。他努力去突破身體的缺陷，用畫筆來代替衰弱的雙腿，在繪畫的境界中，去追求和感受騎馬以及其他運動的快樂，也因此給我們留下了許多精彩絕倫的素描、油畫和石版畫。

雖然羅特列克在世只有短暫的三十七年，但他的畫對後來畢卡索的立體派，和馬諦斯的野獸派，無論在風格上或畫法上都有著很大的影響。

羅特列克一生的傳奇故事，曾被好萊塢拍成了電影。直到今天，他的畫作還是不停的被重複印製，他的傳記也不斷的被人們一寫再寫。

黃金似的童年

一八六四年，小羅特列克誕生於法國西南部的阿爾比鎮。他的父母都是貴族的後裔，他們家就像宮殿一樣富麗堂皇。小羅特列克有一雙又深又圓的大眼睛，和又紅又嫩的鼓臉蛋，他長得實在太可愛了，媽媽老是把他當作女娃兒似的，給他穿上鑲有花邊的小衣裙，並親暱的喊他「漂亮寶貝」。

爸爸可不一樣，總是叫小羅特列克爬上高腳椅，戴上一頂小軍帽，規規矩矩的端坐著聽訓。「聽著！」爸爸指著牆壁上一大排金碧輝煌的家徽，驕傲的說:「土魯斯和羅特列克是世襲的兩大貴族家庭，現在我所擁有的伯爵頭銜，等你長大就由你來繼承，然後你的兒子、孫子、曾孫……代代相傳。只要法國存在，我們就是永遠的貴族，你要牢牢記住這一點！」酷愛狩獵的

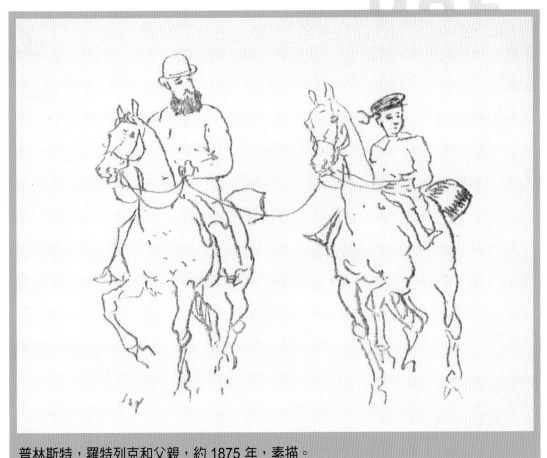

普林斯特，羅特列克和父親，約 1875 年，素描。

爸爸又加上幾句，「你還要記住，只有戶外活動才是真正健康的生活，也只有你的馬、獵狗和獵鷹才是你真正的朋友！兒子啊，快點兒長大吧，那我就可以帶你一起去享受奔馳在山林中和草原上的人生樂趣啦！」

7

dans

son cabaret

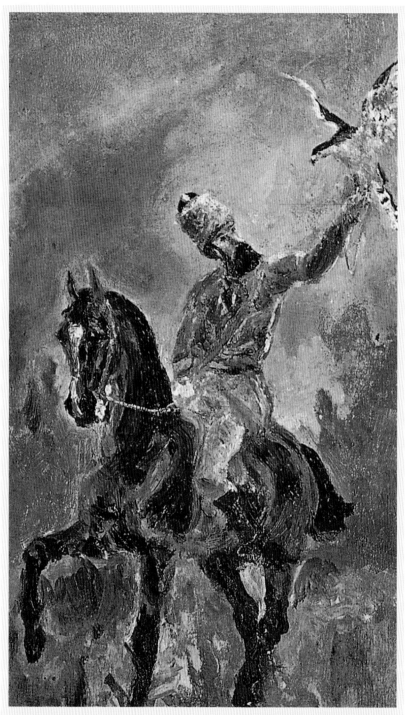

爸爸羅特列克伯爵和他的朋友，1881 年，油彩、畫板，23.4 × 14cm，法國阿爾比羅特列克博物館藏。

老祖母也不時來看望她所疼愛的小孫子。活潑好動的小羅特列克一會兒跑出屋外，呼喚馬夫抱他騎上小馬，在莊園裡兜圈子，一會兒跑進屋內，纏著查爾斯叔叔教他畫畫，他把家中所有的貓和狗，都聚集在大客廳裡，當作他畫畫的模特兒，但小動物哪坐得住？不是打起架來，就是樓上樓下的亂跑，害得全部的僕人都得出動去追趕。

　　小羅特列克總是吱吱喳喳說個不停，哼哼唧唧的唱個不休，又蹦蹦跳跳的動個不停，老祖母早已累得發昏，喘著氣說：「這個大房子啊，只要住一個漂亮寶貝，就好像住了三十個人一樣熱鬧呢！」

　　小羅特列克四歲的時候，媽媽又生了個小弟弟。當全家去教堂為小弟弟領受洗禮時，他看見大人們都在賓客簿上簽名，也吵著要簽，媽媽說：「別鬧了，你還不會寫字呢！」小羅特列克一本正經的說:「沒關係，讓我畫一頭小牛來代表我好了！」這大概是羅特列克第一張有記錄的畫作吧！

dans

soncabaret

少年時期的磨難

　　這樣一個口中含著銀湯匙出生，又聰明伶俐、人見人愛的小男孩，原本可以快樂安逸的過一輩子，但是卻萬萬也沒有想到，在他十三歲的那一年，噩運突然降臨在他的身上，並且從此改變了他一生的命運。

　　那天，爸爸眉飛色舞的從外面回來，高聲叫著兒子的小名。「亨利！亨利！快來看我捕獲的獵物啊！」羅特列克聽見爸爸的聲音，興奮得從椅子上跳下來，卻不小心絆了一跤，只聽到「啪噠」一聲，接著傳來羅特列克痛徹心肺的呼叫：「喔，不！我的腿摔斷了！」

　　醫生把他的左腿打上厚厚的石膏，高高的吊起來，說要好好的休息，骨頭才能癒合。媽媽怕他無聊，給他帶來好多的紙和筆，讓他在床上塗塗抹抹的打發時間。

媽媽又擔心他荒廢學業，親自守在床邊教他英文和拉丁文。

羅特列克在課本和字典裡，每一頁有空白的地方，都畫滿了各式各樣漫畫型的人物和動物。他給朋友的信中寫道：「我一拿起了書就頭痛，但只要一握起了畫筆，精神就來了。即使是畫到手軟，都停不下來！」

一年半後，羅特列克終於可以下床，開始接受復健的治療。但萬萬沒有想到，在一次散步時，卻又掉進一條淺溝裡，又是「啪嗒」一聲，天哪！這回輪到右腿倒楣啦！

醫生仔細的審看，反覆的檢查，然後面色凝重的對羅特列克的父母說：「亨利折斷的腿骨，雖然可以接合，但卻無法再繼續發育生長了。可憐的孩子，他這兩條腿將會一輩子都是脆弱無力的了。」

那時候歐洲的貴族們，常常採取近親聯姻的方式來保持純粹的血統。後來我們才知道，在遺傳學上來說，這樣做會危害到後代的健康。羅特列克的父母原是表兄妹，親上加親的結果，可能對他罹患罕見的骨病，以及弟弟不幸的夭折，都有一定的影響。

　　隨著年齡的增長，羅特列克的上半身正常的發展著，甚至像個打鐵匠一樣的健壯。但是不成比例的短腿，使他一直是個身高不及五呎的矮個子。他想和英姿煥發的爸爸一起去騎馬打獵，已經是一個永遠不可能實現的夢想了。

　　然而，堅強又樂觀的羅特列克，並沒有向命運低頭，他決定把夢想轉移，用畫筆去表現他對多彩多姿生活的嚮往，和去體驗一切充滿動感的事物所能帶給他的快樂。

　　這時，新鮮出爐的印象派畫法正廣為流行。羅特列克很快就領悟到箇中奧妙，並能模仿印象派細膩的筆觸，和對外光及氣氛的處理方法。雖然他還沒有正式的學過畫，但他筆法的高超和對技巧的掌握，都令人眼睛一亮！

　　比如在〈媽媽坐在早餐桌前〉的那幅肖像畫中，他學著名畫家塞尚畫靜物的手法，把媽媽畫得莊嚴凝重；又學另一位名畫家莫內對光線和色彩的運用，來襯托出媽媽臉上淡淡的憂傷。

　　羅特列克的爸爸想到將永遠不能和唯一的兒子一起去騎馬打獵，就掩飾不住內心的失望，這讓羅特列克覺得比摔斷了腿

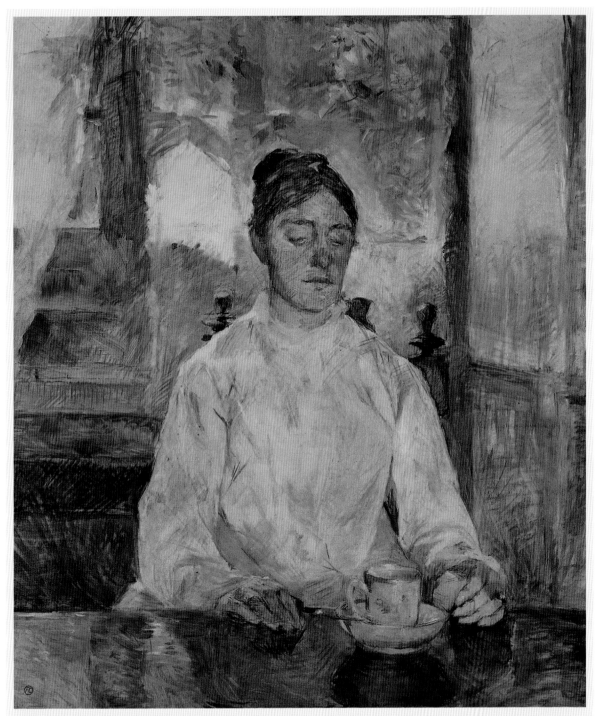

媽媽坐在早餐桌前，1881 年，油彩、畫布，93.5 × 81cm，法國阿爾比羅特列克博物館藏。

dans
son cabaret

還要痛苦！為了要討爸爸的歡心，他畫了好多好多與馬有關的畫作。

有一次，當他在畫〈爸爸駕馭四輪馬車〉時，他又想起爸爸曾說過：「……只有戶外活動才是真正健康的生活，也只有你的馬、獵狗和獵鷹才是你真正的朋友！」他忽然傷心的流下淚來，激動的揮舞著畫筆，畫出在飛奔的馬蹄下，捲起滾滾沙塵的氣勢。

正在這個時候，查爾斯叔叔探頭過來看他畫畫，卻看見他的眼眶溼潤，就關心的問道：「亨利，你怎麼啦？」為了不讓叔叔為他難過，他飛快的指向畫布，故作輕鬆的說：「沒什麼啦！只不過是畫裡的沙粒飛進了我的眼睛。」

其實，查爾斯叔叔非常了解羅特列克心中的痛楚，並且深信這個姪兒在繪畫上有著過人的天分，應該努力朝這方面去發展，才會找到真正的快樂，因此建議羅特列克去巴黎，接受正式的繪畫訓練。

14

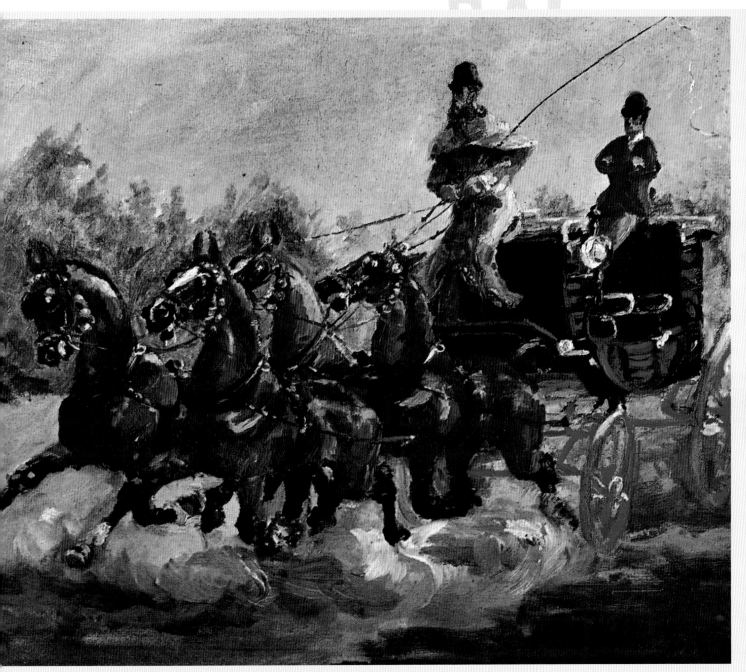

爸爸駕馭四輪馬車，1881 年，油彩、畫布，38.5×51cm，法國巴黎小皇宮美術館藏。

dans

son cabaret

啊！真實的人生

「什麼？去巴黎學畫？」爸爸很不以為然的說：「我們祖宗三代都能畫上兩筆，也不過就是消遣好玩罷了，還沒聽說過要去巴黎接受什麼正式訓練的！」

媽媽卻對羅特列克充滿了信心，並且支持他的決定，甚至還在巴黎買下一間公寓，好讓兒子在那裡安心的畫畫。

在巴黎，羅特列克的啟蒙老師是爸爸的一位老友，專門畫動物和狩獵圖的畫家——普林斯特。普林斯特老師風趣幽默，但不幸又聾又啞，因此他特別疼愛這個身體也有缺陷的學生。他常帶著羅特列克去看馬戲團表演，然後一起回到畫室，站在畫架前，畫著馬的各種姿態和動作。普林斯特老師畫了一輩子的動物，而羅特列克三筆兩筆的就模仿得唯妙唯肖，甚至青出於藍！老師只好在畫布上寫著：「喂，你這

LA GOUL

普林斯特畫像，1882 年，油彩、畫布，71×53.3cm。

個精靈的小猩猩，可真有模仿的本事啊！我看你可以出師了，讓我介紹你去巴黎最有名的伯納畫室吧！」

dans
son cabaret

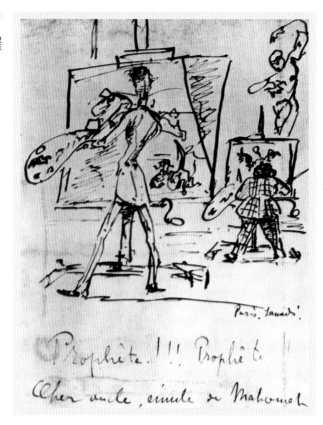

畫架前的普林斯特和羅特列克。1882 年，素描。

　　伯納是個很嚴謹的學院派肖像畫家。他要求學生不管畫什麼，都得像照相一樣真實。羅特列克雖然盡力遵從，但有時也想讓畫面活潑一些，一不小心就畫得稍微誇張或變形，這時伯納就氣得吹鬍子瞪眼睛，咕噥的說：「畫得真糟！」

　　還好，不久之後，伯納就去美術學院教書，而畫室的學生們統統被轉到柯爾蒙畫室去了。雖然柯爾蒙也是一位學院派畫家，最喜歡畫與歷史有關的題材，但他卻

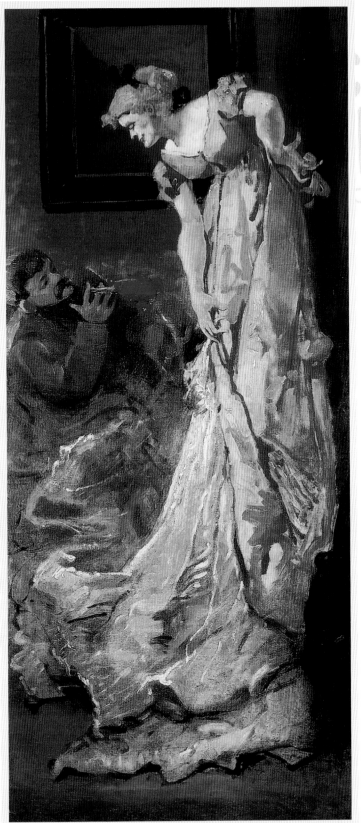

CONCERT
BAL
OUS LeS SOIRS

畫室中的模特兒，
1885 年，油彩、畫
布，140 × 55cm，
法國里耳市立美術
館藏。

dans
soncabaret

不反對學生們畫些新潮派的作品，就是在這個自由開放的畫室裡，羅特列克結交了許多好朋友，包括了高更和梵谷。

那時候，梵谷剛從家鄉荷蘭來到巴黎闖天下。他急切的想多學多看和找機會一展身手。但是人生地不熟的，不免對前途有些茫然。羅特列克雖然比梵谷小了十幾歲，卻處處照顧著這位從外地來的同學，常常請梵谷喝喝咖啡聊聊天。他為梵谷畫了一張側面的畫像，微皺的眉頭、專注的眼神和緊握的雙手，畫出梵谷內心的焦慮與不安。大家都認為這是所有梵谷的畫像中，給人印象最為深刻的一幅。

當時羅特列克不過是個二十歲出頭的小伙子，對繪畫雖然有著滿腔的熱情，卻並不清楚自己作畫的方向。他不喜歡嚴肅古典的學院派，也不想和許多同學一樣追求新興的印象派。他時常去各個博物館和畫廊，仔細觀摩名家的作品，思考著如何創造出一種屬於自己的新風格。

伯納和柯爾蒙的畫室都在巴黎北郊的蒙馬特區附近。那時候的蒙馬特區是窮人聚居的地方，也是還未成名或貧困潦倒的文人藝術家們在一起高談闊論、編織美夢的場所。羅特列克每天去畫室的路上，都

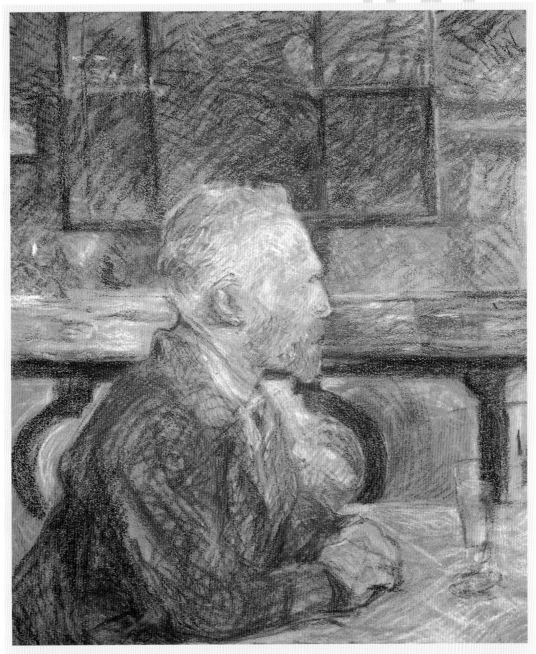

梵谷的側面畫像，1887 年，粉彩、紙板，57×46.5cm，荷蘭阿姆斯特丹梵谷美術館藏。

dans

soncabaret

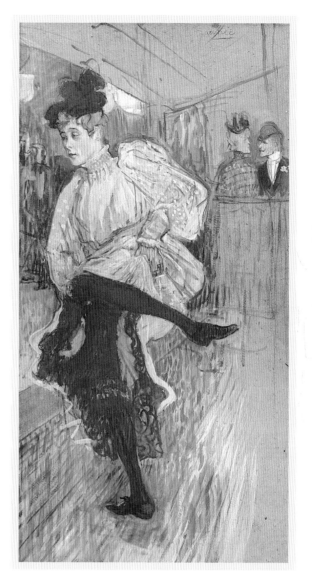

跳舞的珍·愛弗莉，1892 年，油彩、紙板，85.5 × 45cm，法國巴黎奧塞美術館藏。

會看見蒙馬特區裡，喧譁熱鬧的街景和熙熙攘攘的人群。大家都在為糊口過日子而忙碌奔波，沒人對他畸型的身材投以異樣的眼光，反正大家都是不幸的可憐人嘛！他常常在街頭為來來往往的人們速寫，也常泡在咖啡屋內為臺上表演歌舞的藝人們畫素描。在這樣充滿了生氣和活力的環境

裡，他覺得很自在，靈感就像泉水一般不斷的湧出。怪不得他總是一邊急急舞動著畫筆，一邊不停的感嘆，「啊！人生，真實的人生！」

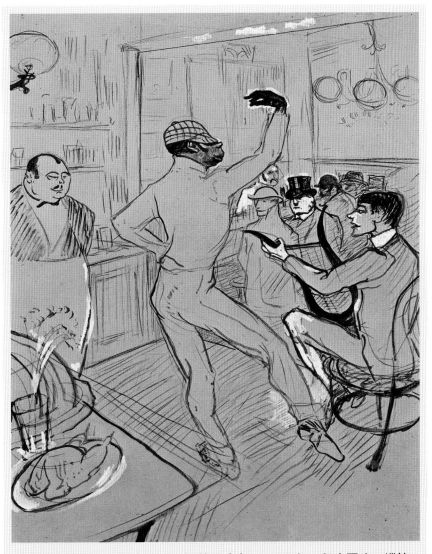

在「愛爾蘭人和美國人酒吧」裡的黑人舞，1896 年，印度墨水、蠟筆、不透明水彩，65×55cm，法國阿爾比羅特列克博物館藏。

dans
soncabaret

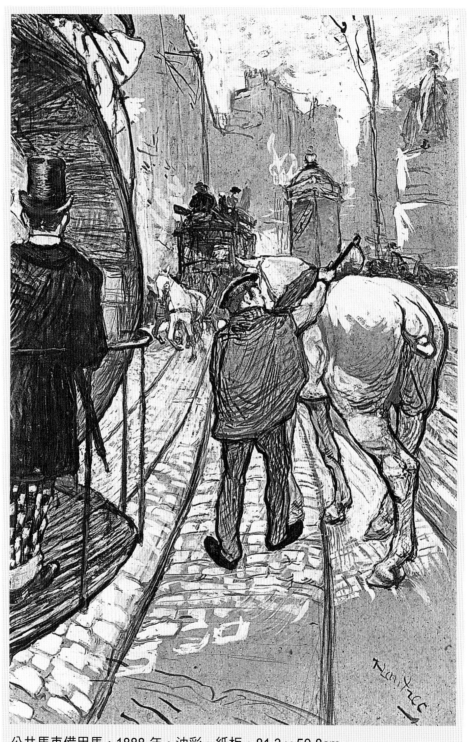

公共馬車備用馬，1888 年，油彩、紙板，81.3×50.8cm。

他的好朋友梵谷，這時候卻對繁華的大都會逐漸失去了耐心。羅特列克對梵谷說:「畫風景是你的特長，你應該去南部的鄉下，那裡才有燦爛的陽光、滿天的星斗和大自然繽紛的色彩。而我呢，最不會畫風景了，我畫出來的山好像饅頭，而樹就像菠菜一樣！我喜歡畫城市裡形形色色的人物和他們日常生活的真實景象。讓我們彼此勉勵，互相祝福吧！」後來，梵谷果然去了南方風景優美的阿爾鄉，創作出許多不朽的名作，而羅特列克也從此更深入的踏進了五光十色的蒙馬特區，去尋找他最想要表現的繪畫題材。

點金棒一樣的畫筆

十九世紀法國的大畫家狄嘉和日本的浮世繪，對羅特列克的繪畫風格有很深的影響。

狄嘉曾經畫過一幅〈歌劇院中的管弦樂團〉。畫中用斜線形的舞臺，把畫從視覺上分成兩個部分。舞臺上，聚光燈青冷的強光，突顯出芭蕾舞孃們漂亮的紗裙和跳動的雙腿。舞臺下，正在演奏的音樂家們，各有不同的表情，或鼓著腮幫子聚精會神的吹著低音管，或歪著脖子陶醉的拉著小提琴。這種現代派的手法、新穎的構圖和人物動態的描繪，讓狄嘉成為羅特列克最崇拜的偶像。在羅特列克畫的〈紅磨坊〉中，角落裡那半張青白色女人的臉，和在〈巴黎花園咖啡屋〉中一隻握著琴把的手，這些獨特的構圖都是受到狄嘉畫風的啟發。

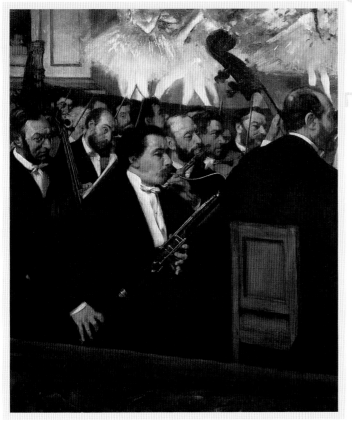

狄嘉，歌劇院中的管弦樂團，
1868～1869 年，油彩、畫
布，56.5×46cm，法國巴黎奧
塞美術館藏。
狄嘉影響羅特列克，羅特列克
又影響了後來的畢卡索和馬諦
斯，藝術就是這樣，一代傳一
代，不斷的創新著。

　　羅特列克甚至搬到狄嘉住處的附近，想要找機會多和這位大師學習。年長的狄嘉曾經抱怨的說:「這個後生小子，怎麼老是模仿我的作品？真麻煩!」直到有一次，他去看羅特列克的畫展，才發現雖然他們所畫的主題大致相同，但是羅特列克的筆法更簡練，人物的表情也更傳神。他對羅特列克豎起了大拇指，說道:「歡迎你加入我們的行列。」這樣短短的一句話，卻讓這個後生小子興奮得好幾天都睡不著覺呢！

27

dans
soncabaret

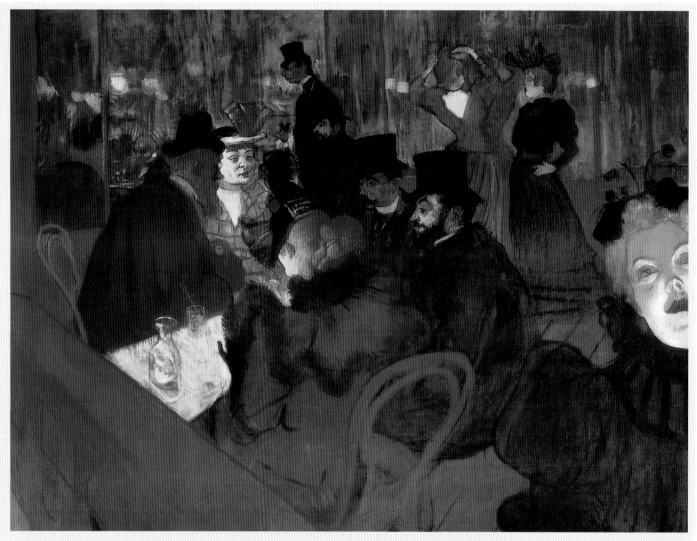

紅磨坊，1892 年，油彩、畫布，123×140.5cm，美國伊利諾州芝加哥藝術中心藏。
角落裡那半張青白色女人的臉，是不是讓你悚然一驚？你看，在高大的表哥蓋伯瑞的身邊，
矮小的羅特列克正在斜眼偷看你，有沒有被嚇著了！

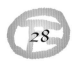

海報：巴黎花園咖啡屋，1893 年，彩色石版畫，130×95cm，法國巴黎國立圖書館藏。
狄嘉〈歌劇院中的管弦樂團〉中，那龐大的樂團，在這張畫中被簡化成「一隻握著琴把的手」，
但是從珍‧愛弗莉曼妙的舞姿和陶醉的表情看來，樂團的伴奏一定是非常的精彩動人！

國明二代，演員畫像。
日本浮世繪中常以大眾喜
愛的演員畫像為主題，羅
特列克所畫的〈大使酒店
中的布留安〉，在題材、布
局和風格上都和此畫很神
似。

　　說到日本浮世繪對他的影響，就不能
不感嘆天下的事總是這麼奇妙！日本雖然
遠在東方，但是當時在東京流行的民俗版
畫——「浮世繪」，卻被日本商人當作外
銷陶瓷器的包裝紙，飄洋過海的運到了歐
洲。歐洲的畫家們，本來只是去買陶瓷花

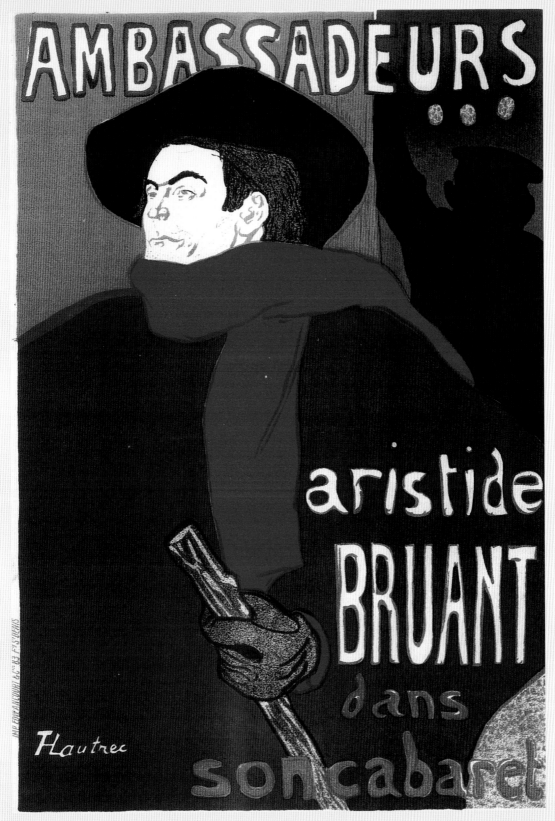

海報：大使酒店中的布留安，1892 年，彩色石版畫，150 × 100cm，法國巴黎國立圖書館藏。

布留安是當時巴黎最有名的男歌星。畫面背景中舞臺工作人員的黑影，表現出畫面的立體層次。簡潔的線條、強烈的色彩，使人不管是在遠處觀看，或是在經過時匆匆一瞥，都會留下很深的印象，因此至今被奉為宣傳海報中最傑出的作品。

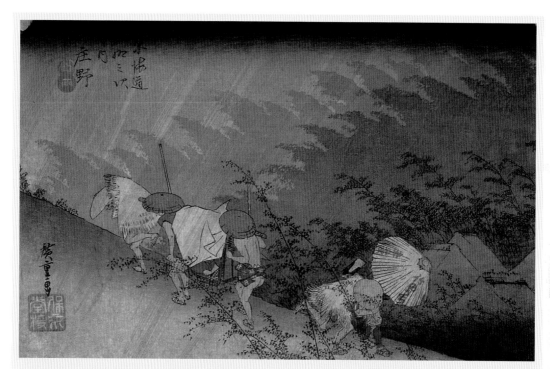

歌川廣重，東海道五十三驛站：庄野，1833～1834 年，凸版木刻、水印套色，22.6 × 34.4cm，日本東京富士美術館藏。

瓶來畫靜物習作的，卻驚喜的發現那些包裝紙上面的圖畫是多麼的吸引人啊！沒想到這些東方色彩濃厚的「包裝紙」，竟然對近代西方美術史產生了巨大的影響力。

「浮世繪」描繪的是一些市井小民的生活寫照，它簡單的線條、沒有深淺陰影的平面塗色、斜角形的構圖，和截去畫面邊緣物體的安排，對歐洲畫家來說，真是新鮮極了！羅特列克就溶入了這些特色，畫了一幅〈費南多馬戲團〉。

LA GOUL

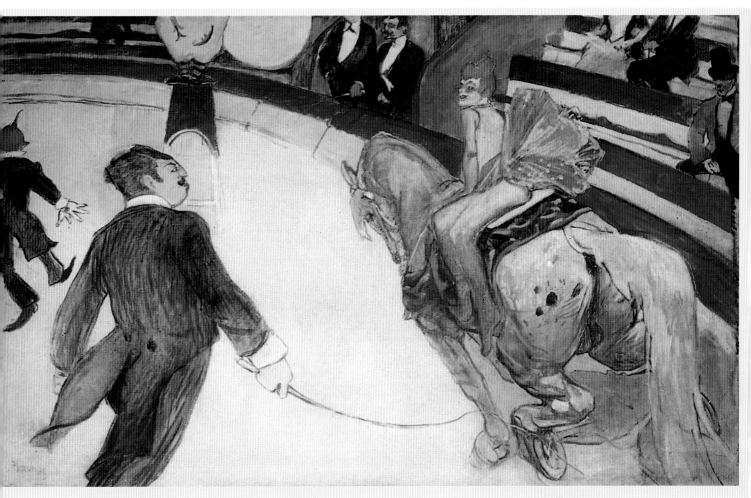

費南多馬戲團，1888 年，油彩、畫布，100.3 × 161.3cm，美國伊利諾州芝加哥藝術中心藏。
這張採用浮世繪中斜角形的構圖，和截去畫面邊緣物體的手法，使人更加感到馬往前衝跑、騎馬女郎變換騎姿、鞭子在揮舞、小丑在耍寶、觀眾正進場觀看，一切都充滿了「動」的感覺！

　　這幅畫很快就被一位名叫齊德樂的商人買去了。他利用一八八九年巴黎萬國博覽會的大好時機，在蒙馬特開了一家豪華的夜總會——「紅磨坊」，以法國著名的康康舞為號召，吸引許多遊客前來觀賞。
　　齊德樂把〈費南多馬戲團〉掛在夜總會的入口，他對羅特列克說：「好兄弟，如果你肯為我的紅磨坊畫一張畫，我就免費

dans

son cabaret

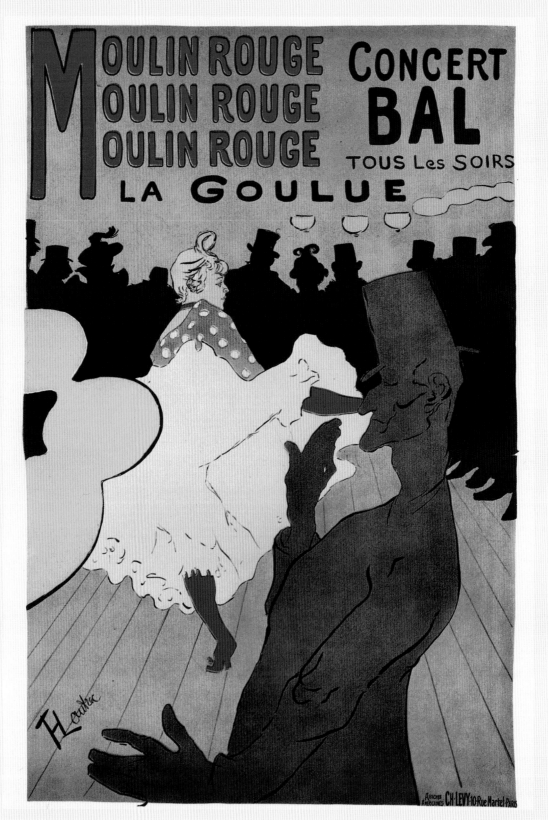

海報：紅磨坊和拉古樂舞孃，1891 年，彩色石版畫，191×117cm，法國阿爾比羅特列克博物館藏。

這張作品一直被譽為是海報設計史上最經典的傑作。在背景人物的黑影裡，你找得到羅特列克嗎？左邊好像是汽球的黃色物體，你猜得出那到底是什麼嗎？

羅特列克曾經和石版印刷廠的師傅，不眠不休才調配出來的這種黃色，你喜歡嗎？

請你喝一個月的酒，如何？」羅特列克覺得這個主意真不錯，立刻提起筆來，畫出在熱鬧的舞池中，拉古樂小姐活潑動人的舞姿。

齊德樂開心極了，他把這幅〈紅磨坊和拉古樂舞孃〉，印成大張的宣傳海報，張貼在巴黎的大街小巷。一夜之間，紅磨坊夜總會、拉古樂小姐和畫家羅特列克，都成為巴黎街頭最熱門的話題了。

當時的海報都是用石版印刷的方式印製的。羅特列克對色彩的要求非常嚴格，經常去印刷廠和師傅一起工作，精確的調出他所要的顏色。人們喜愛他線條簡單、色彩奪目的海報，常常是海報剛剛被刷貼在牆上，就被躲在電線桿後面的人偷偷揭下，拿回家去收藏。直到今天，羅特列克的經典海報，仍是不斷的被人複製、模仿和收藏。

羅特列克的畫筆，就好像是一枝點金棒，只要是他畫過的藝人，都立刻變成受歡迎的大明星。因此蒙馬特地區的歌星舞孃們都來討好他，和他做朋友，這使他有機會更加了解藝人們的辛苦與期望，也就更能深入的描繪他們賣力的演出和期待喝采的心情。

35

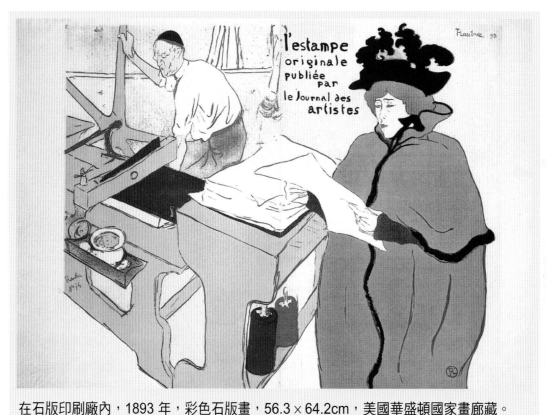

在石版印刷廠內，1893 年，彩色石版畫，56.3×64.2cm，美國華盛頓國家畫廊藏。

　　朋友們勸他不要只在庸俗的歌舞廳裡打轉，應去高尚的歌劇院中找題材。羅特列克說：「歌舞廳或歌劇院，對我來說，並沒什麼不一樣，我只想畫周圍的『人』，畫他們的現實生活和他們的喜怒哀樂。」

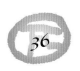

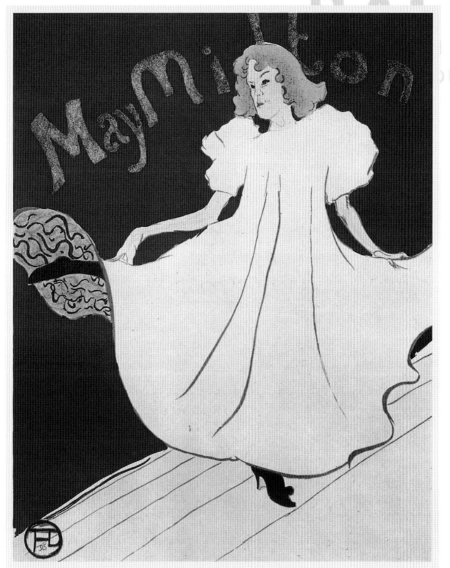

海報：梅・米爾頓，1895 年，彩色石版畫，80×60cm，日本川崎市立美術館藏。

梅・米爾頓是蒙馬特區的一位舞星。畫中背景的深藍色和斜線形的舞臺，加強了立體感並突顯出穿著白色舞衣的梅・米爾頓。畢卡索曾經珍藏這張海報，並將它懸掛在工作室內。

伊芙·吉爾伯的畫像，1894 年，炭筆、彩色墨水，186×93cm，
法國阿爾比羅特列克博物館藏。
伊芙·吉爾伯是著名的女演員，她不喜歡這張畫像，因為她覺得羅
特列克把她畫得太醜了，但大家都認為這是一張很精彩的速寫。伊
芙·吉爾伯愛戴黑色長手套的特徵，和滿臉是戲的表情，都被生動
的描繪出來。

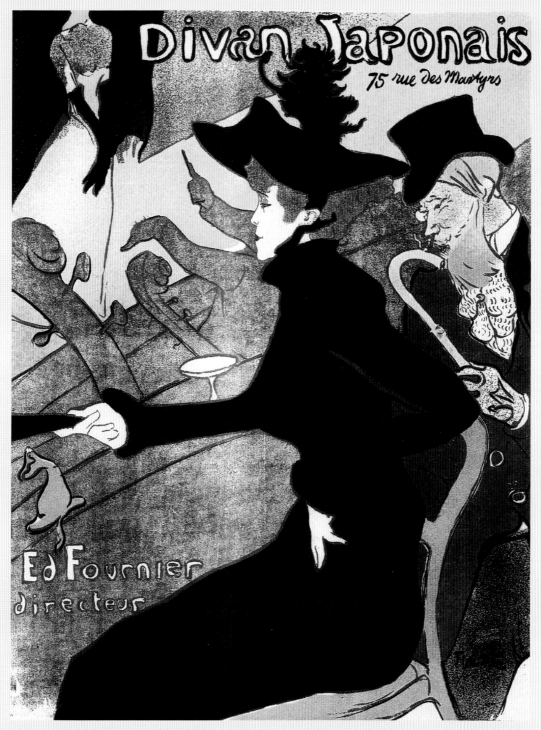

海報：日本酒店裡的伊芙・吉爾伯，1893 年，彩色石版畫，80.6×60.8cm，私人收藏。
伊芙・吉爾伯要求羅特列克為她在日本酒店的演出，畫一張宣傳海報。沒想到羅特列克把她
的形象畫在海報的角落裡，頭部甚至被畫的邊緣截去。伊芙・吉爾伯看後大為光火，但羅特
列克卻說：「妳戴的黑色長手套，就是妳的特徵，而沒有畫出頭部，更會牽動人們的好奇心，
想來日本酒店一睹妳的盧山真面目。」

永遠的漂亮寶貝

羅特列克不只喜歡畫別人，也喜歡畫自己。但是除了在十六歲那年，畫過一張正面的自畫像外，在後來的作品中，他總是以自己的背影或剪影，點綴在畫面的角落，讓人看不出他的表情，要不然就是用漫畫的筆法，自我嘲弄的畫出他那滑稽可笑的身影，讓人猜不透他內心真正的感覺。

雖然他畫的海報和石版畫越來越受歡迎，名氣越來越大，圍繞在身邊的朋友也越來越多。但是成功和盛名卻使他的心境越來越空虛，「酒」成為他寂寞時最好的

漫畫羅特列克，約 1885 年，鋼筆、墨水，法國阿爾比羅特列克博物館藏。

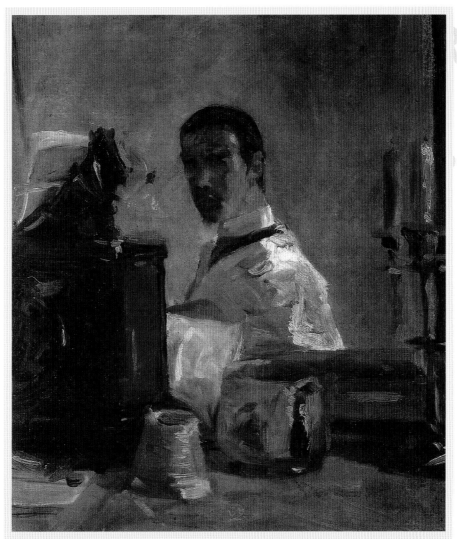

鏡中的自畫像，1880 年，油彩、紙板，40.3 × 32.4cm，法國阿爾比羅特列克博物館藏。
這張面容嚴肅的自畫像，畫出「小羅特列克的煩惱」，讓人對他不幸的骨折意外倍感同情。

伙伴。

　　後來酒喝太多了，家人不得不把他送進醫院裡嚴加管制。在安靜的病房內，他想起小時候爸爸牽著他去看馬戲。那些動物、雜耍和小丑的表演多麼讓人興奮啊！

dans

son cabaret

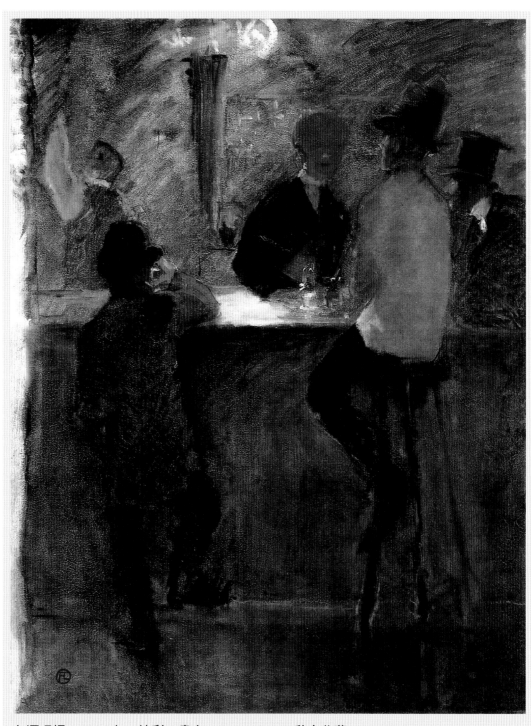

在酒吧裡，1887 年，油彩、畫布，55×42cm，私人收藏。

憑著美好的回憶，他創作出一組〈在馬戲團〉的素描，這和後來的〈騎師〉版畫，同為公認最有「動感」的美術傑作。

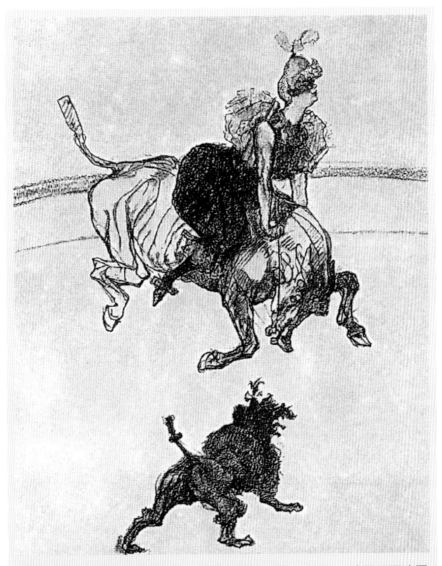

在馬戲團：女丑角，1899 年，鉛筆、蠟筆，36×25cm，法國阿爾比羅特列克博物館藏。

dans
soncabaret

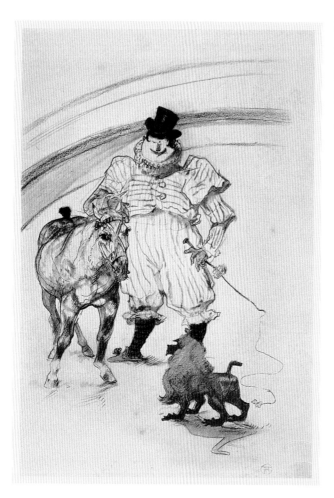

在馬戲團：耍把戲的馬和
猴子，1899 年，鉛筆、蠟
筆，44 × 27cm，法國阿爾
比羅特列克博物館藏。

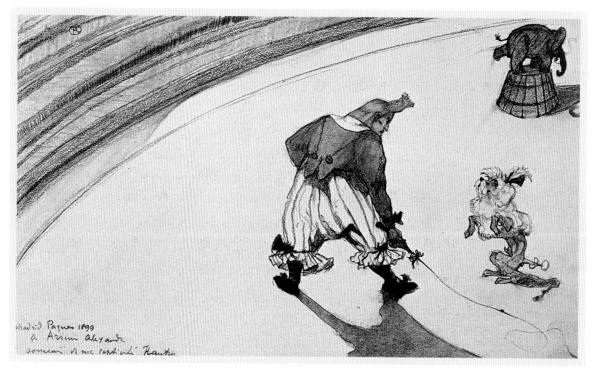

在馬戲團：馴獸師，1899 年，
鉛筆、蠟筆，30 × 50cm，法國
阿爾比羅特列克博物館藏。

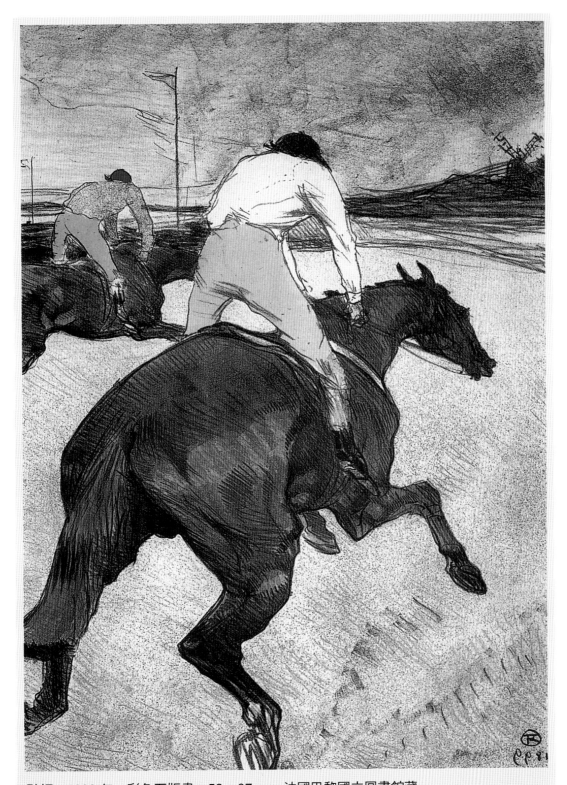

騎師，1899 年，彩色石版畫，52×37cm，法國巴黎國立圖書館藏。
畫中的兩位騎師在快到終點時，策馬起身作最後的衝刺，表現出強烈的力度和速度，是公認
最富有「動感」的美術傑作。

　　不幸羅特列克的身體越來越虛弱了，終於一病不起。媽媽把他接回家中靜養。在病床上，他耳邊一再響起蒙馬特街上人車沸騰的喧鬧聲，和紅磨坊內騷動嘈雜的康康舞曲。他彷彿看見自己和爸爸一起騎馬在草原上馳騁，又看見自己和朋友們熱烈的跳著方塊舞。

　　那些在他畫中出現過的藝人們，一個個走上前來和他擁別，他們說：「謝謝你，羅特列克先生。是你的畫使我們這些小人物能有機會風光風光，也讓我們卑微的生活得到世人的同情與了解。」表哥蓋伯瑞和好友喬依特，紅著眼眶對他說：「我們要在阿爾比鎮為你設立一座紀念館，你的畫將在那裡陪伴著世世代代愛好藝術的人們。」媽媽輕輕的貼著他的臉頰，溫柔的說：「寶貝，你永遠是媽媽心目中的漂亮寶貝！」爸爸俯下身來，帶著激動的口氣說：「亨利，聽著！我終於明白──『繪畫』才是你真正的生活和朋友，你的畫已經被懸掛在羅浮宮了，我真為你的成就感到驕傲！」羅特列克閉上了他又深又圓的大眼睛，在父母的懷抱中，安然而去。

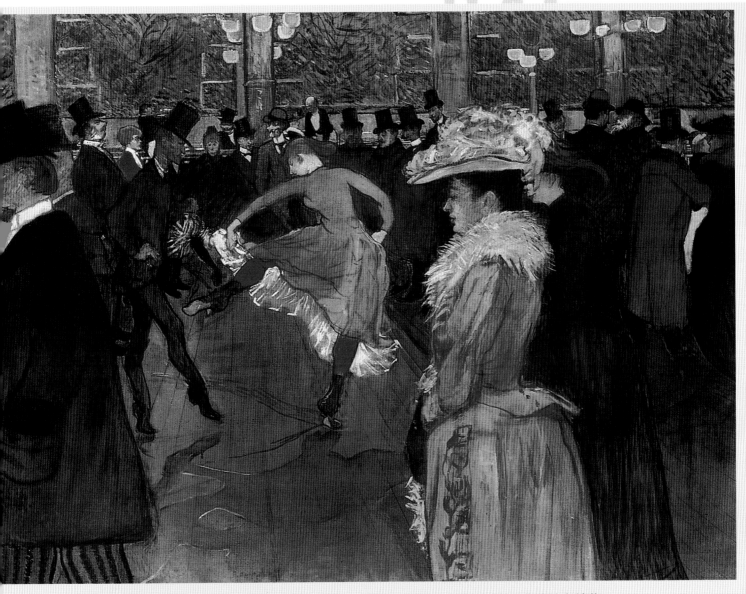

紅磨坊內歡樂的舞蹈，1890 年，油彩、畫布，115.5 × 150cm，美國賓州費城美術館藏。
紅磨坊舞孃拉古樂小姐和她的舞伴正跳得起勁，他們熟練的舞步，連地板上的影子都跟不上他
們的速度呢！

dans

son cabaret

戲院走廊上的表哥蓋
伯瑞，1894年，油彩、
畫布，109×56cm，法
國阿爾比羅特列克博
物館藏。

表哥蓋伯瑞是一位醫
生，也是羅特列克一生
中最好的朋友，羅特列
克畫出表哥臉上嚴肅
和關注的表情。

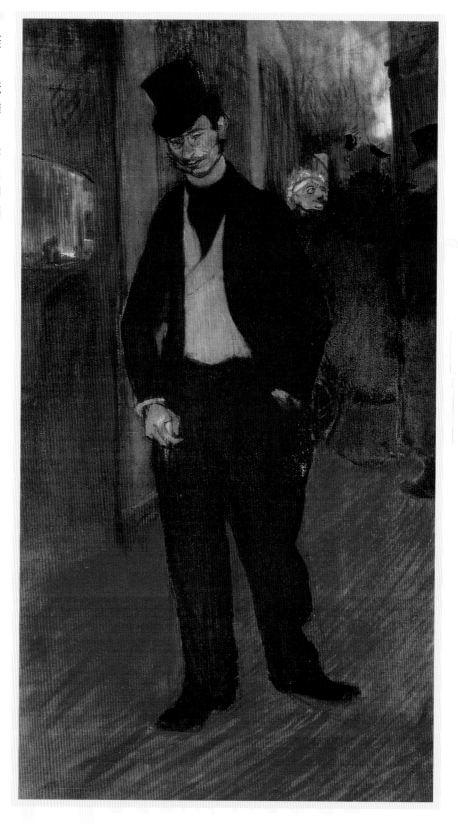

LA GOUL

羅特列克 小檔案

1864 年　11 月 24 日，出生於法國南部阿爾比鎮的貴族之家。

1867 年　唯一的弟弟出生，不幸於一年後夭折。

1878 年　噩運臨頭，第一次骨折。

1879 年　第二次骨折，兩條腿無法再繼續發育生長。

1882 年　去巴黎，隨普林斯特學畫，後來去伯納畫室及柯爾蒙畫室，學習學院派技法，在那裡遇見許多日後有名的大畫家，包括梵谷。

1888 年　完成著名油畫〈費南多馬戲團〉。

1889 年　參加巴黎獨立沙龍展。

1891 年　應齊德樂要求，作〈紅磨坊和拉古樂舞孃〉經典海報，立獲好評，聲名大噪。

1888～1898 年　在歐洲各地旅遊並舉行作品展覽。

1899 年　健康逐漸惡化，進入醫院治療，住院期間製作出活潑生動的馬戲團素描畫集。

1901 年　9 月 9 日，在家中去世。

1922 年　位於家鄉阿爾比鎮的羅特列克博物館落成。

1964 年　百年誕辰紀念作品展盛大舉行，地點在阿爾比及巴黎小皇宮美術館。